孔子君 Christian le Comte

——著

書寫自信

練習本

PRACTICE

練字小妙招

★ 在練習之前，先花點時間評估你自己的字。

★ 紙張下鋪一層薄墊。

★ 注意筆尖的角度，應該在書寫方向的四十五度左右，但更重要的是你要保持那個角度。

★ 時時檢查字母的傾斜度、大小比例、留白、高度，這些是組成字母和諧的要素。

★ 坐時將背部挺直，腳踩著地板。手臂要能夠自由移動。放鬆。

★ 練習時要慢慢寫。先確定字母的形狀正確，再慢慢加快速度。

★ 每天練習個十五分鐘左右，持續兩週，應該就具備寫行書的基本功了。

★ 使用本書所附的筆記本做各種不同的書寫練習。

★ 這個範本只是一本指南。你自己要多多充實。

a：你看見隱含在這個家族裡的 **ο** 形狀了嗎？

頭　　　身　　　臂　　　身　　　臂　　　描描看→　／　想知道筆尖是不是四十五度角，描摹左邊的這條線，看是否寫出了最細線。

描摹→　ａ　　45°練習線 ／　　／　　／　　／　　／　　／　　／　　／

ａ　描摹→

d：第一個「臂」寫完後，筆尖就提離紙面。

頭　　　身　　　臂　　　身　　　臂　　　描描看→

ｄ　描摹→

ｄ　描摹→

g：最後的「尾」之所以難寫，是因為行筆方向是由右至左。

頭	身	臂	身	尾	描描看→				

描摹→

描摹→

q：寫最後的「橫」之前要提離紙面。

頭	身	臂	身	橫	描描看→				

描摹→

描摹→

u：u 與 n 的差別就在於「臂」的彎曲。

臂　　　　身　　　　臂　　　　身　　　　臂　　　　描描看→

描摹→

y：「尾」的筆畫比較難寫，下筆輕一點。

臂　　　　身　　　　臂　　　　身　　　　尾　　　　描描看→

描摹→

描摹→

字母的比例要因其他字母而定。要找出律動感，寫字詞比寫單一的字母有效。

auduguquy

非正式的書寫，字母與字母間常會連在一起。可以在不同的字母中比較，找出一致性。但並不是所有的字母都是可以或是需要連接的。

auduguquy

b：你看見隱含在這個家族裡的 ◖ 形狀了嗎？

身　　臂　　身　　尾　　描描看→

l:　　k　　h　　b　　b　b　b　b　b　b

b　　　描摹→

:: :: :: :: :: :: :: :: ::

b　　　描摹→

h：第一個「臂」轉彎的方向和 a 的相反。

身　　臂　　身　　臂　　描描看→

l:　　k　　h　　h　　h　h　h　h　h　h

h　　　描摹→

:: :: :: :: :: :: :: :: ::

h　　　描摹→

k：「槓」的筆畫是彎的，第二個「臂」要很短。

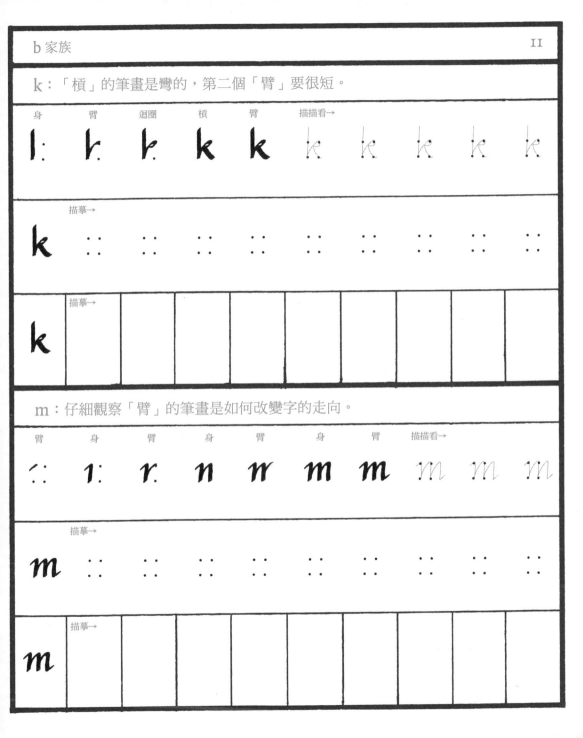

身　　　臂　　　迴圈　　　槓　　　臂　　　描描看→

描摹→

描摹→

m：仔細觀察「臂」的筆畫是如何改變字的走向。

臂　　身　　臂　　身　　臂　　身　　臂　　描描看→

描摹→

描摹→

n：進與出的「臂」筆畫一樣長。

臂	身	臂	身	臂	描描看→				

描摹→

描摹→

p：寫完「橫」後提離紙面。

臂	身	橫	臂	身	尾	描描看→			

描摹→

描摹→

r：最後一筆可以是撇，也可以是橫，或介於兩者之間。

| 臂 | 身 | 臂 | 槓 | 描描看→ | | | | |

描摹→

描摹→

在練習過第一批字母之後，你可以開始探索並理解字母何以需要擺在字詞裡研究了。可是字詞不單只是由字母組合而成的，也是由字母和字母之間的空白處組合的。

Write letters to practice strokes

write words to practice letters

要練習筆畫和連結，就寫字母。
要練習字母，就寫字。

字母之間的空白處有其不同的形
狀，而這些形狀塑造了字詞的樣
貌。這些空白形狀很重要，它們
甚至會影響字母呈現出來的形狀。

prouder

字詞中的字母之間的空白若經過
調整，會創造出一個均勻的字詞
形象。一般而言，垂直筆畫多的
字母寫起來會比較緊密。

bd bb db

把 dpdd 四個字母當成一個字詞一樣來寫。d 和 p 之間的空白要比 d 和 d 之間
的大，p 和 d 的排列就比較緊湊。

dpdd

把 b 家族的字母當成一個字詞來寫，注意留白時要均勻。

bmhmkmnmpmr

把 b 家族的字母當成一個字詞來寫，把有些字母連接起來。

bmhmkmnmpmr

c：c 家族的結構比 a、b 兩個家族的要狹長。

頭	身	槓	臂	描描看→					
∵	⌐	⌐	⌐	⌐	⌐	⌐	⌐	⌐	⌐

描摹→

c

描摹→

c

e：寫完「臂」後提離紙面，「迴圈」要從最上面開始寫。

身	槓	臂	迴圈	描描看→					
⌐	⌐	⌐	e	e	e	e	e	e	e

描摹→

e

描摹→

e

o：不是圓形。

逆向臂	身	臂	身	描描看→					
∴	(C	O	O	O	O	O	O	O

	描摹→								
O	∴	∴	∴	∴	∴	∴	∴	∴	∴

	描摹→								
O									

s：「尾」這個筆畫很難寫。

逆向臂	橫	尾	描描看→						
∴	S	S	S	S	S	S	S	S	S

	描摹→								
S	∴	∴	∴	∴	∴	∴	∴	∴	∴

	描摹→								
S									

把 c 家族的字母當成一個字詞來寫，要注意筆畫和留白。

coes

把 c 家族的字母當成一個字詞來寫，要注意連接的部分。

coes

f：l 家族中的「身」筆畫是最顯著的。f 並不像 b 或 d 要寫滿格子。

頭	身	尾	橫	描描看→					

f

i：寫時心裡記著 t。

臂	身	臂	橫	描描看→					

i

j：在寫「臂」這筆畫時，注意執筆方向是否為四十五度，就可以寫出細筆畫。

臂	身	尾	槓	描描看→					

描摹→

描摹→

ㅣ：「臂」的筆畫短，而且寫得快。

身	臂	描描看→							

描摹→

描摹→

t：並非是一個滿格的字母。「身」的起筆只比 a 高一點。

臂　　　　身　　　　臂　　　　橫　　　　描描看→

l　　l　　l　　t

描摹→

t

描摹→

t

An even spacing
of letters
takes practice

字母和字母之間的距離均等，
需要花時間練習。

注意 f 比 l 稍矮一些，而 t 只超出線一點點。

flttljlt

把 l 家族的字母當成一個字詞來寫。注意每一個字母傾斜的角度都要相同。

flttjlt

x 家族的特色是筆畫呈對角線，如槓、逆向槓、臂、逆向臂。

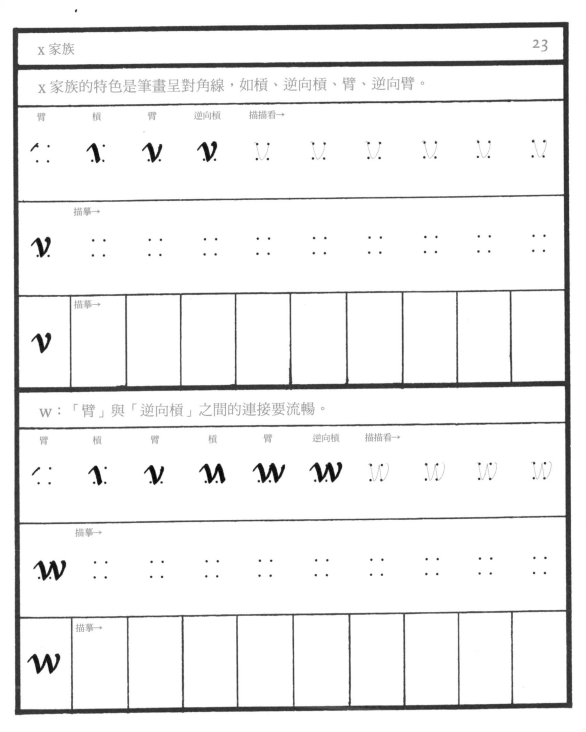

| 臂 | 槓 | 臂 | 逆向槓 | 描描看→ | | | | | |

w：「臂」與「逆向槓」之間的連接要流暢。

| 臂 | 槓 | 臂 | 槓 | 臂 | 逆向槓 | 描描看→ | | | |

x：兩個「臂」都是短筆畫。

臂	橫	臂	逆向臂	描描看→					
⠒	⠭	⠭	⠭	X	X	X	X	X	X

描摹→

x　　⠒　　⠒　　⠒　　⠒　　⠒　　⠒　　⠒　　⠒　　⠒

描摹→								
x								

z：兩個「臂」的筆畫都極短。

臂	橫	逆向臂	橫	臂	描描看→				
⠒	⠒	7	z	z	z	z	z	z	z

描摹→

z　　⠒　　⠒　　⠒　　⠒　　⠒　　⠒　　⠒　　⠒　　⠒

描摹→								
z								

練習 x 家族，注意留白的均稱。

VXWXZ

把 x 家族的字母當成一個字詞來寫，把有些字母連接起來。

VXWXZ

試著把某些字母連結起來，會讓你字寫得比較快。有兩種連結法可以參考：對角線和水平線。你可以找出有用的連接點，或是自創一套方法。但本書的字體並不是所有的字母都可以連結的，比如字母 r。

有些連結法會影響到字母的形狀，比如 as（s 頂端縮減了）。試試下列的寫法。

描摹→

lin　　lin　　lin　　lin　　lin　　lin

描摹→

nu　　nu　　nu　　nu　　nu　　nu

描摹→

as　　as　　as　　as　　as　　as

描摹→

at　　at　　at　　at　　at　　at

描摹→

at　　at　　at　　at　　at　　at

描摹→

et　　*et*　　*et*　　*et*　　*et*　　*et*

描摹→

tt　　*tt*　　*tt*　　*tt*　　*tt*　　*tt*

描摹→

on　　*on*　　*on*　　*on*　　*on*　　*on*

描摹→

tu　　*tu*　　*tu*　　*tu*　　*tu*

描摹→

vo　　*vo*　　*vo*　　*vo*　　*vo*

描摹→

be　　*be*　　*be*　　*be*　　*be*

這些字母形狀跟本書的字體相符，可以替換。

有些容易寫，有些較花稍。

上伸的字母可以有頭的筆畫。

klhdb

伸尾的字母可以有尾的筆畫。

尾的筆畫可以向右上偏。筆尖朝下一個字母移動。

g y j

這個字母 d 是一筆寫成的。

這個字母 e 也是一筆寫成的。

這個字母 b 寫得很快，而且容易連接。

這是 h 的古老字形。

這一個 r 很容易和別的字母連接。

起筆的頭用一條槓取代了。

阿拉伯數字引進之前，數字都是直
接拼出來，或是以羅馬數字寫出。
兩種寫法都會用到字母。
比方說二〇一六就會寫成：

mmxvi
two thousand
and sixteen

傳統的中國數字也和中國字的筆畫
結構相同，譬如 0 寫成：

現代的阿拉伯數字源自於印度文字。與羅馬數字相比，阿拉伯數字的形狀與比例都非常不同，所以在文章中可以一眼得知。

1234567890

書寫時通常不會把數字連接在一起，而且也像字母一樣有高低。這些比較適合放入文章中的數字稱為文本數字。

1234567890

012 這幾個數字高度和字母 x 一樣。o 和 8 這兩個數字跟字母 o 一樣，起筆點並不是在頂端，而是微微偏左下方，就是用筆寫出最細線的地方。而數字 o 會被寫成一個圓圈。

34579 向下伸，超出基準線。

數字 5 如果從幾乎垂直的短筆畫起筆，通常會比較好寫，最上端的一筆最後寫，由左至右。

6 和 8 比字母 x 要高，甚至可以比大寫字母高。6 下面的圈不需要閉合。

大寫字母是不同的字體，而不是不同的字母。如何把大寫和小寫字母協調地配對組合在一起，就會在設計上遇到比較大的挑戰。

各種不同字體的大寫字母都能和小寫字母組合在一起。

Da Da

區分大寫與小寫的是不同的字體，而非字母的大小。

大寫字母會出現大塊的留白，因此控制大寫字母的大小，以便與小寫字母區隔就非常重要。

接下來的大寫字母都比小寫字母中最高的 l 要稍矮一些。

Dal Dal

可以用比例來了解大寫字母的結構。
字母的寬高可以用幾個虛構的矩形來
界定，這些矩形的長寬比分別是 1：
$^1/_5$，1：$^1/_3$，1：$^2/_3$，1：1 和
1：$1^1/_3$。（圖一）

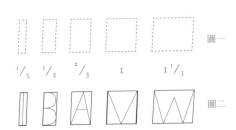

大寫字母可以依據寬度來分組。（圖二）

除了書寫小寫字母的筆畫之外，大寫字母
也會用上斜度不同的對角線筆畫。（圖一）

這個筆畫用來寫大寫 Q。（圖一，左 1）

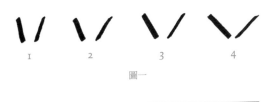

向左的圓筆畫用來寫大寫 O、Q、S。
這種筆法叫外凸。（圖二，左 2）

向右的圓筆畫用來寫大寫 B、D、P、O、
Q、S。這種筆法叫內凹。（圖二，左 3）

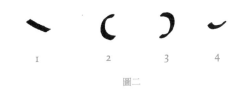

內凹筆畫用在寫大寫 U 的底部。這種筆
法也叫內凹。（圖二，左 4）

I是唯一符合一個寬四分之一、長一的平行四邊形的大寫字母。I的筆畫是身、橫、橫。

描摹→　　　　　　　　　　　　　　　描摹→

下列的大寫字母可以寫入一個寬二分之一、長一的平行四邊形裡。B的筆畫是身、向右彎兩次。以平行四邊形為參考。

描摹→　　　　　　　　　　　　　　　描摹→

E 的筆畫是身加三筆的橫。

描摹→　　　　　　　　　　　　　　　描摹→

F 的寫法是身加兩筆的橫。

描摹→　　　　　　　　　　　　　　　描摹→

J 的寫法是橫、身、尾。

描摹→　　　　　　　　　　　　　　　描摹→

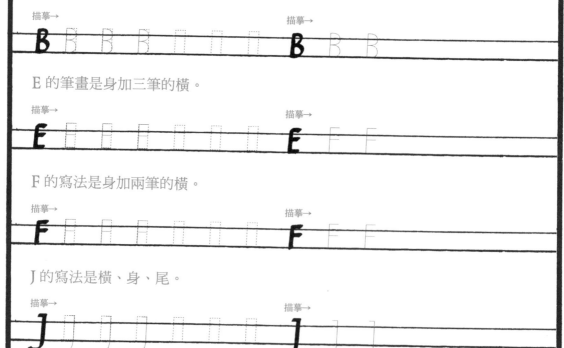

L 的寫法是身加橫。

描摹→ 描摹→

L

P 的寫法是身加向右彎。

描摹→ 描摹→

P

S 的筆畫是向左彎一個四分之三的弧，一條向右彎的短槓，再加尾。

描摹→ 描摹→

S

最大群組的大寫字母可以借用一個寬三分之二、長一的平行四邊形來寫。A 的寫法是對角線一、對角線一，加上橫。

描摹→ 描摹→

A

描摹→ 描摹→

C

描摹→ 描摹→
D D D D D D D D D

描摹→ 描摹→
G G G G G G G G

描摹→ 描摹→
H H H H H H H H

描摹→ 描摹→
K K K K K K K K

描摹→ 描摹→
N N N N N N N

描摹→ 描摹→
O O O O O O O O

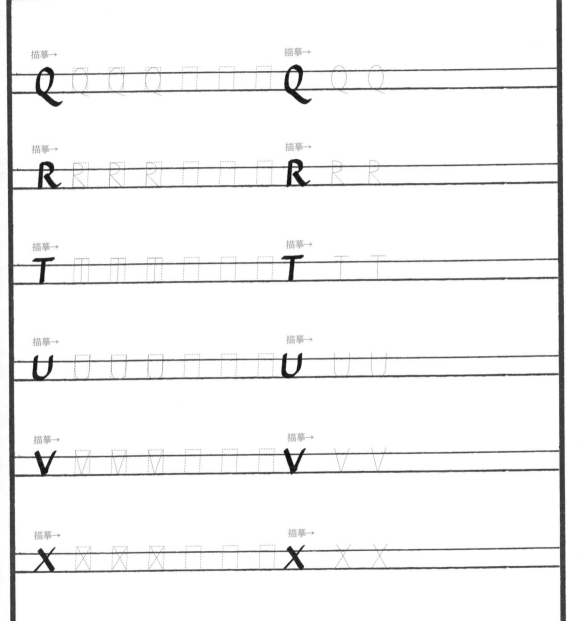

描摹→ 描摹→

Y Y

描摹→ 描摹→

Z Z

大寫字母 M，大約像個長寬等長的平行四邊形。

描摹→ 描摹→

M M

大寫字母 W，大約像個長寬比 $1 : 1\frac{1}{3}$ 的平行四邊形。

描摹→ 描摹→

W W

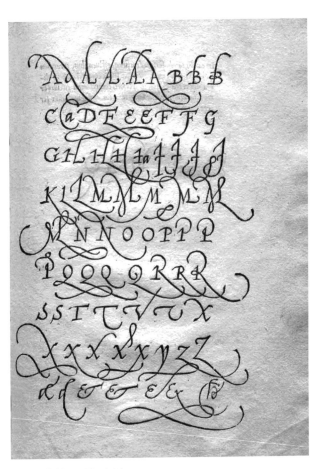

非正式的一筆寫法。

練出自己的風格

字體有其歷史傳統，而西方字體一直隨時間演進。

a 的寫法就因時代而不同。圖例中最後的一個 a（由上到下）是一九二七年的寫法！

在寫出屬於自己風格的字體時，你需要時時把傳統牢記在心。

改變筆畫就會產生不同的效果，而在同一個筆畫上做同樣的變化，就會產生你的風格。哪些筆畫變化可用，哪些變化你喜歡，完全是你個人的決定，因為是你個人的風格。底下有些方法可以讓你找到非常不同的效果。

一開始先改變一個地方，比方說起筆筆畫的角度。記住，如果字母「身」的傾斜度一致，臂的角度就會改變。

起筆的筆畫偏向另一側。

想取得一貫的風格，凡是有頭、尾筆畫的字母起筆筆畫的變化都要一致。

我們可以寫出狹長的字母。

或是寫成長三角形。

有些字母的「臂」在連接時可以變化它的弧度（n 和 u 卻需要不同的臂，便於區隔）。

在這個例子裡，所有的筆畫都較圓。

「身」的筆畫是豎直的。

如果字母的斜度較大，筆尖的角度可以加大，「臂」的筆畫才不會太粗。

在本頁以及下一頁，你會學到用已經學會的筆畫為基礎，輕鬆地用新的筆畫寫出你自己的風格。

在這頁的例子中，所有「頭」和「尾」的筆畫都向上斜飛。寫 d 時，筆尖不提離紙面。j 和 h 的收筆都是一個「逆向臂」筆畫。b、k、h、l 的起筆也是一個「逆向臂」筆畫。字母 o 的寫法是一個圓形的「身」加一個逆向的「身」。

abcdefghijklmnopqrstuvwxyz

這種字體跟你之前學過的非常不同，在寫字快時尤其有用，而且也能避免向上移與向左移的困難動作。連接字母的都是長筆畫。這種字體最輕鬆的寫法是把手腕和手臂懸起來，然後手就能輕易地朝書寫的方向移動。（注意：本頁字級較左頁略小）

a l m v

abcdefghijklmnopqrstuvwxyz

書寫自信：練習本

孔子君 Christian le Comte ———著

尹佳 ———中文書法 · 國畫　趙丕慧 ———譯

莊靜君 ———文字 · 編輯協力

出版者：大田出版有限公司

台北市 10445 中山北路二段 26 巷 2 號 2 樓

E-mail：titan3@ms22.hinet.net　http://www.titan3.com.tw

編輯部專線：（02）25621383　傳真：（02）25818761

如果您對本書或本出版公司有任何意見，歡迎來電

法律顧問：陳思成

總編輯：莊培園

副總編輯：蔡鳳儀　執行編輯：陳顗如

行銷企劃：張家綺／黃薏岑／楊佳純

校對：金文蕙／黃薇霓

美術協力：賴維明

初版：二〇一六年（民 105）八月一日　定價：380 元

印刷：上好印刷股份有限公司 (04)23150280

國際書碼：978-986-179-456-3　CIP：943.98/105010266